U0031865

集錦·吉錦

翻開以吉祥為名的畫冊
找回過去的文化記憶

這本畫冊是以吉祥圖案為創作題材，為了讓傳統吉祥圖案更加平易近人，我們依照一年間節慶的時序安排，歸納出與節慶有關的吉祥圖案，並根據各個吉祥圖案的組成元素和代表意義，進行印花圖樣的設計，翻轉吉祥圖案老派的印象，且透過這些印花圖案傳遞源自於遠古的美好祝福。

吉文考古

Auspicious Patterns Archeology

彎彎順

Wan Wan Shun

「彎彎順」是蝦圖，蝦的腰呈現鎧形，而且能自由彎曲，並且有著很大的跳動力，所以寓意順利和時來運轉。據說在江浙地方，每當大年初一的早晨，必然有一大盤大蝦放在飯桌上，預祝一年的吉運當頭。

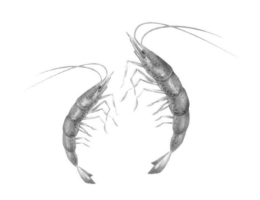

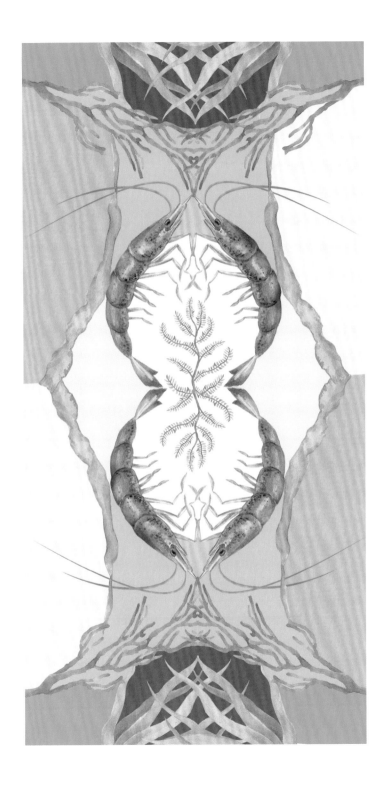

室上大吉

Shi Shang Dai Ji

「室上大吉」是石頭上站著大雞圖，「石」與「室」同音異聲；「雞」與「吉」同音異聲，寓意闔府安康，生活富裕。據周亮工的《書影》記載：「正月一日帖畫雞，今都門剪以插首，中州畫以懸堂，中貴人（太監）尤好畫大雞於石上，元日張之，蓋北地類呼吉為雞，俗云『室上大吉』也。」又南朝·梁·宗懍《荊楚歲時記》：「〈正月一日〉帖畫雞戶上，懸葦索於其上，插桃符其傍，百鬼畏之。」都說明了正月有畫雞的習俗。

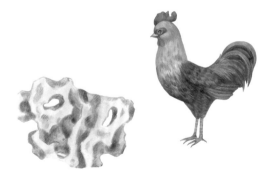

新韶如意

Xin Shao Ru Yi

「新韶如意」是在花瓶中插山茶花、松、梅等，在旁邊配以靈芝、柿、百合花的圖。韶本來是帝舜的樂章名，但後來轉變成「美」的意思，唐太宗的詩裡就有「韶光開令序，淑氣動芳年」的句子，而這句話也用來形容「春」，所以「新韶」與「新年」就成為了同義詞。而花瓶與靈芝代表著「平安如意」，百合花、柿子和靈芝，則象徵「百事如意」。至於山茶花、松、梅，都是正月的花，所以寓意「新年」，而「新韶如意」就是新年如意。

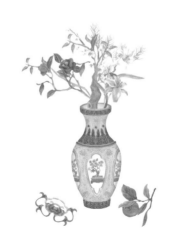

年年有餘

Nian Nian You Yu

「年年有餘」是爆竹或是其他正月玩具數個及魚圖。爆竹與正月玩具寓意「年年」，所以特別加入了台灣新年時常玩的蝴蝶炮與沖天炮的圖案，希望能呈現更多新年喜慶的感覺。而「魚」與「餘」同音同聲，因此魚有著「餘裕」的寓意。此外，畫的一對魚，稱為雙魚吉慶，還有把魚鱗畫成相互交織的畫紋，稱為「鱗紋」或「魚鱗錦」，都代表著「餘裕」的意義。「年年有餘」就代表著每年都有盈餘。

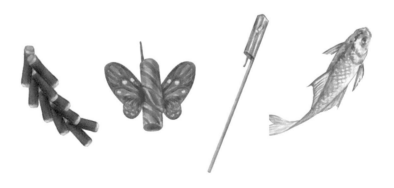

萬事如意

Wan Shi Ru Yi

「萬事如意」也可稱為「萬年如意」，是萬年青與靈芝圖，或是卍字與如意圖，因為萬年青的「萬」字與「萬事如意」的「萬」字相同。由於靈芝形似如意，傳說靈芝每於古代帝王實行德政時產生，既是仙品，可保長壽，又跟羽化成仙的傳說有關，所以也被稱為「瑞芝」或是「瑞草」，是一種非常吉祥的植物。「萬事如意」其實是出自於《紅樓夢‧第五十三回》：「門下莊頭烏進孝叩請爺、奶奶萬福金安，並公子小姐金安，新春大喜大福，榮貴平安，加官進祿，萬事如意。」是祝人順心如意的用語，所以「萬事如意」就是指希望每件事情都能夠成為自己心中所希望的樣子。

齊眉祝壽

Zi Mei Zhu Shou

「齊眉祝壽」是落在青梅、翠竹上的綬帶鳥圖，在《後漢書》中記載梁鴻與妻隱居霸陵山中，妻為具食，不敢於鴻前仰視，舉案齊眉。所謂「舉案齊眉」是指妻對其夫的相敬如賓，而「齊眉祝壽」一詞，是代表祝賀夫妻壽誕的意思。「梅」與「眉」同音同聲；「竹」與「祝」同音同聲；綬帶鳥的「綬」字與「壽」同音同聲，而且又與印綬的「綬」通，「帶」意味著玉帶。

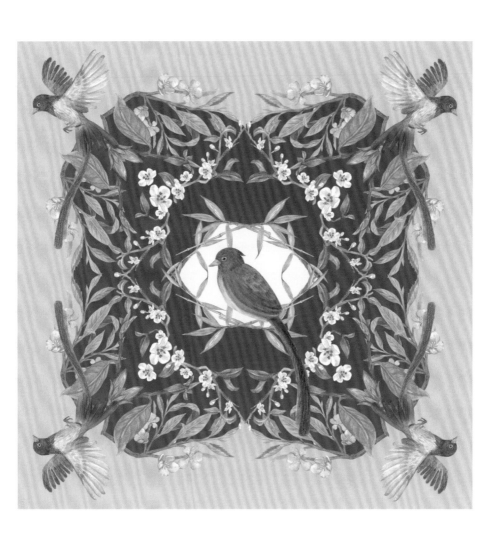

同偕到老

Tong Xie Dao Lao

「同偕到老」是銅鏡與鞋圖，「銅」與「同」同音同聲；「鞋」與「偕」同音同聲。在新娘的陪嫁衣物中，一定會有鞋和銅鏡 (或銅盆)，依照規矩，要將鞋和銅盆或銅鏡包在一起，這樣便有「同偕到老」的寓意。

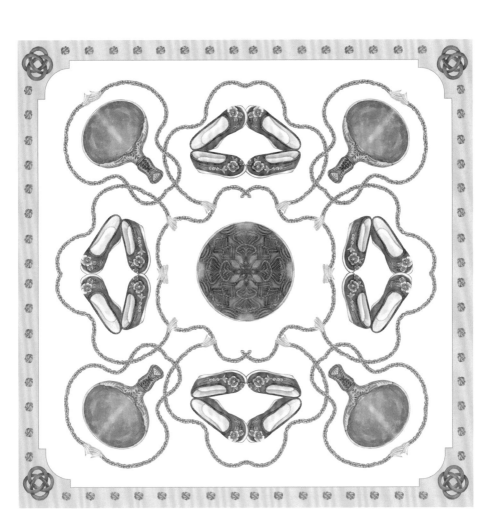

夫榮妻貴

Fu Rog Zi Gui

「夫榮妻貴」是芙蓉花與桂花圖;「芙」與「夫」同音同聲;「桂」與「貴」同音同聲,據《禮儀》中記載:「夫尊於朝,妻貴於室矣」。

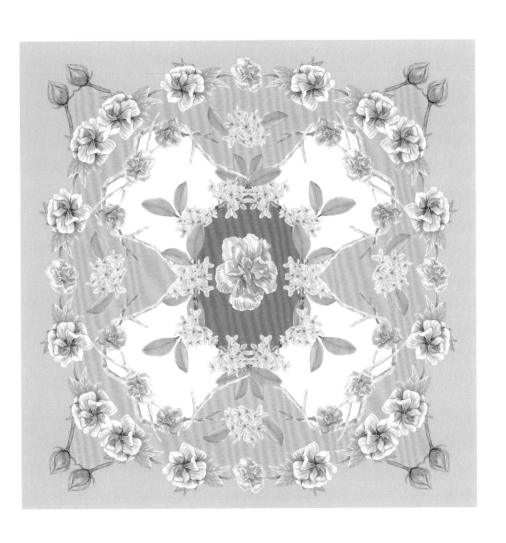

鴛鴦貴子

Yuan Yang Gui Zi

「鴛鴦貴子」是鴛鴦與蓮花圖，俗稱雄性的為「鴛」，雌性的為「鴦」。關於鴛鴦，晉張華的《禽經》：「鴛鴦匹鳥也，朝倚而暮偶，愛其類也。」意為鴛鴦在飛翔時，是並肩比翼而飛，雄鴛在左，雌鴦在右，夜晚則互以翅膀掩蓋對方，萬一喪偶，所剩的一隻也絕不另求新偶，因此比喻夫妻愛情堅貞、百年好合，有著美好良緣的意思。

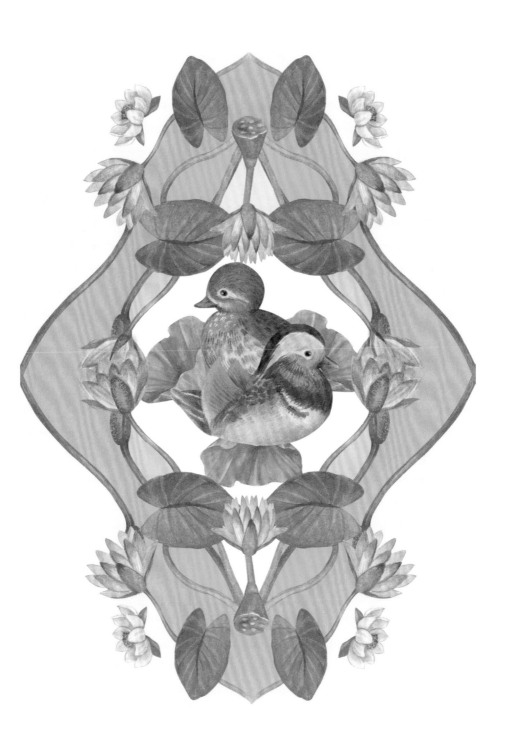

五穀豐登

Wu Gu Feng Deng

「五穀豐登」圖案由穀子、蜜蜂和燈籠組成，為兩隻蜜蜂圍繞著燈籠，旁配有穀穗圖。此一圖案在宋朝的錦緞上十分的常見，也是年畫中常運用的題材。除了年畫之外，此紋樣也常用於後桌圍、椅靠或牆壁上的裝飾。

五穀：指稻、黍（小米）、稷（高梁）、麥、菽（豆），泛指糧食作物；豐登：豐收上場打曬。為形容農作物豐收年景。

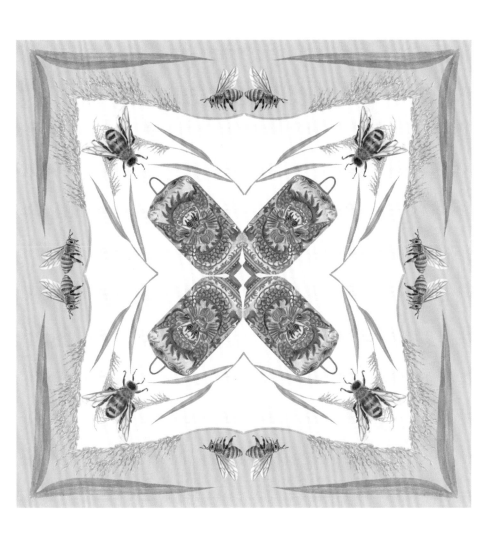

連生貴子

Lian Sheng Gui Zi

「連生貴子」是蓮花與桂花圖，因為蓮花是花跟果同時生長的植物，蓮花的「蓮」和連生的「連」同音同聲；「桂」和「貴」同音同聲，蓮蓬寓意連生，桂花寓意貴子。所以引申為「連生貴子」，而「連生貴子」也是古時候每一個家庭對於兒女的期盼和希望。

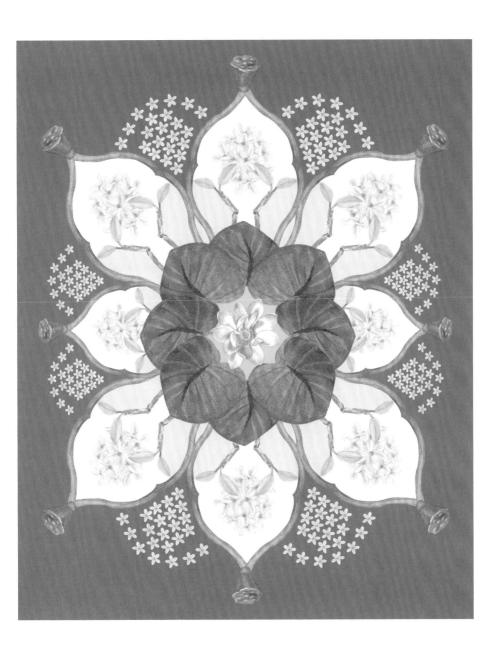

因荷得耦

Yin He Dei Ou

「因荷得耦」是蓮花、蓮蓬與蓮藕圖，荷花就是蓮花，而「荷」不僅和「何」同音同聲，荷花還被認為是花中君子，是清廉的象徵。繪出蓮蓬是因為普通植物都是先開花後結果，只有蓮花是花和果同時生長。「藕」與「耦」同音同聲，所以也寓意喜結良緣，並祈求早日連生貴子。

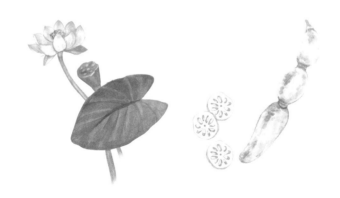

伶俐不如癡

Ling Li Bu Ru Chi

「伶俐不如癡」是菱角、荔枝、靈芝圖,「菱」與「伶」同音同聲,「荔」與「俐」同音同聲,「芝」與「癡」的音類似,而菱角與荔枝雖然都是吉祥果,但是高貴程度卻不如靈芝,所以以此形容「伶俐不如癡」。蘇東坡的《洗兒詩》也有提到:「人皆養子望聰明,我被聰明誤一生;惟願孩兒愚且魯,無災無難到公卿。」詩中雖然也可以看出蘇東坡內心的波折,但不外乎是一般父母希望兒女能平安成長,大智若愚的表現。

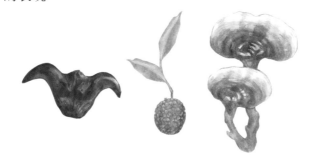

牧童遙指杏花村

Mu Tong Yao Zhi Xing Hua Cun

此圖是源自於杜牧的《清明》:「清明時節雨紛紛,路上行人欲斷魂;借問酒家何處有?牧童遙指杏花村。」的詩句,是描寫清明時節的景物,前兩句詩營造出清明節人們帶著哀傷的心情掃墓的節日氣氛,而後詩人與牧童的問答,卻讓人有美麗的聯想,在溫馨的氣氛中化解清明的愁懷。

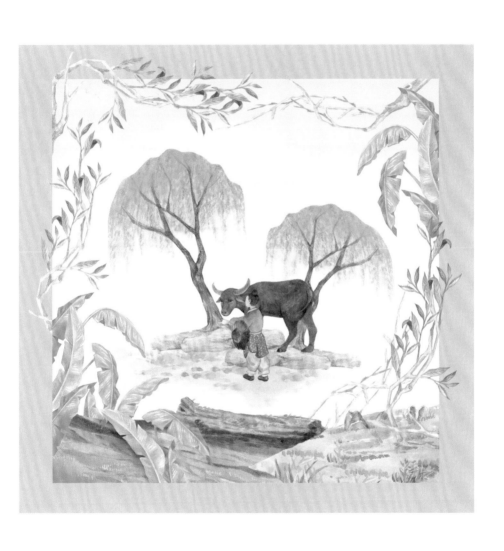

萱壽延齡

Xuan Shou Yan Ling

「萱壽延齡」為壽石上的萱草圖，萱草據《博物志》記載，食之令人歡喜而忘憂思，故謂之為忘憂草。在古代，萱草象徵母親；「萱」字代指母親，母親的別稱又叫「萱親」；母親的生日為「萱日」；母親的居室則稱為「萱堂」，萱堂亦即「北堂」，為士大夫家的主婦居處，所以古代的詩詞作品中，北堂多與萱草相對出現。萱草連繫著出外遊子對於母親思念，忘憂的寄託亦可作為母親花的象徵，又有云若婦人有孕，佩戴其花可以生男，亦名宜男草。壽石寓意益壽，所以有祝福母親長壽的意涵。

宜男多子

Yi Nan Duo Zi

「宜男多子」為石榴與萱草圖，石榴據《北史》卷五十六《魏收傳》記載：「齊安德王延宗，納趙郡李祖收女為妃。後帝幸李宅宴，而妃母宋氏薦二石榴於帝前，聞諸人莫知其意，帝投之。收日：『石榴房中多子，王新婚，妃母欲其子孫眾多。』帝大喜，詔收卿還將來，仍賜收美錦二匹。」從此故事可以知道，石榴寓意多子，而萱草是預卜生育男孩的草，為祝頌多子之詞，多用於結婚及婦女生日方面。

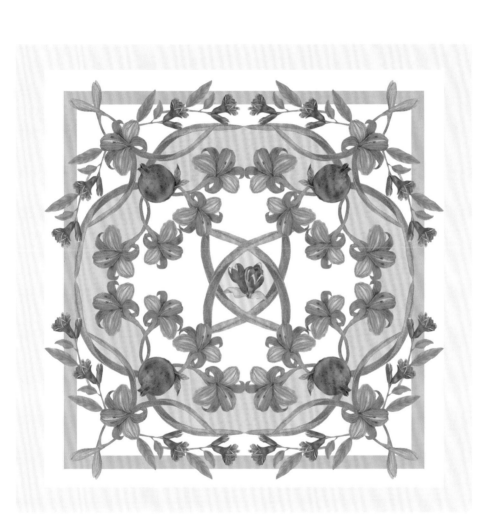

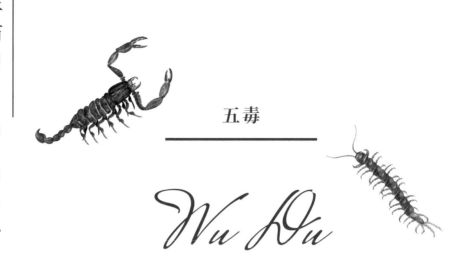

五毒

Wu Du

「五毒」為蠍、蛇、蜈蚣、蟾蜍、蜘蛛圖，這五種有毒動物，被視為是害蟲的象徵，所以也成為了端午節的應景物品，多運用在玩具和印畫等方面，是藉由圖像破除及震攝五毒，有驅毒避邪的意涵。

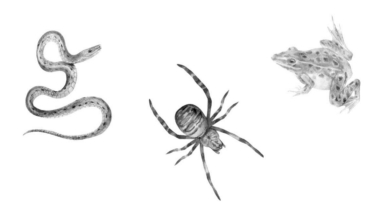

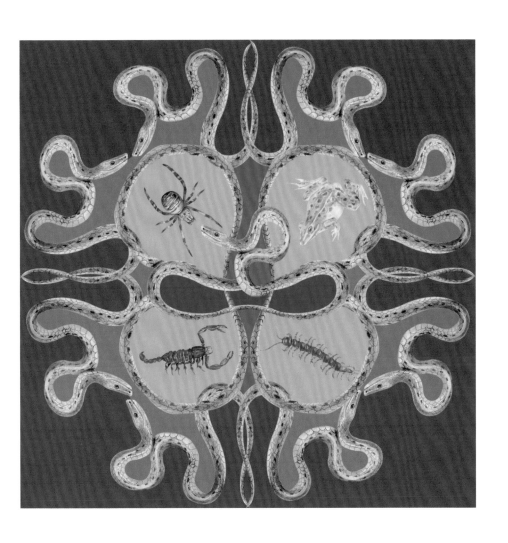

大人虎變

Da Ren Hu Bian

「大人虎變」為虎圖，據《易經》革卦記載：「大人虎變，其文炳也。」也就是所謂的：「大人虎變，君子豹變。」，比喻要像老虎那樣雷厲風行，以虎虎生威的氣勢進行改革。又因虎的額頭上有著類似像「王」字形的花紋，所以俗稱「虎頭王」，被運用在兒童的帽徽或鞋子上，藉以消除惡運。有個跟端午節有關的傳說，道教大本山龍虎山的張天師，當他征服天下惡魔的時候，就是騎虎出發的，所以從端午節的前幾天開始，就會有人出售印好的虎圖，並且在兒童的肩上做成荷包，有老虎、鍾馗形、葫蘆形等吊符，一律稱為「老虎褡」，可見虎圖也是端午節的應景之物。

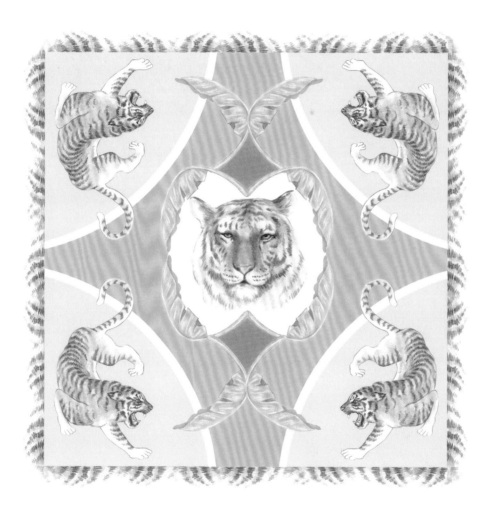

天中集瑞

Tian Zhong Ji Rui

「天中集瑞」為蜘蛛自網上向下垂直而吊，其下配以枇杷、蒜、櫻桃、菖蒲圖，天中就是天中節（端午節），用蜘蛛網由上向下的形狀表示天與喜，蜘蛛的圖案在唐朝就被畫在牆上，此圖形被稱為「壁錢」。宮中的嬪妃如能看見蜘蛛，就認為當夜必能獲得皇帝的恩寵，因此就視為「吉兆」，故畫蜘蛛下垂的樣子就有「喜從天降」的寓意。關於枇杷，據《花鏡》記載：「枇杷一名盧橘，葉似琵琶，又似驢耳，秋蕾，冬花，春桔子，夏熱，備四時之氣。」可見枇杷被視為吉祥之果，被比喻成「滿樹皆金」，而蒜被認為是可解百毒的靈菜；菖蒲為端午的附屬靈草；櫻桃是端午節的應景水果。

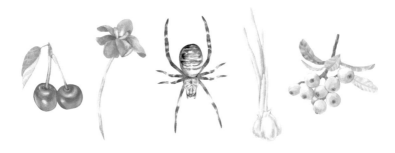

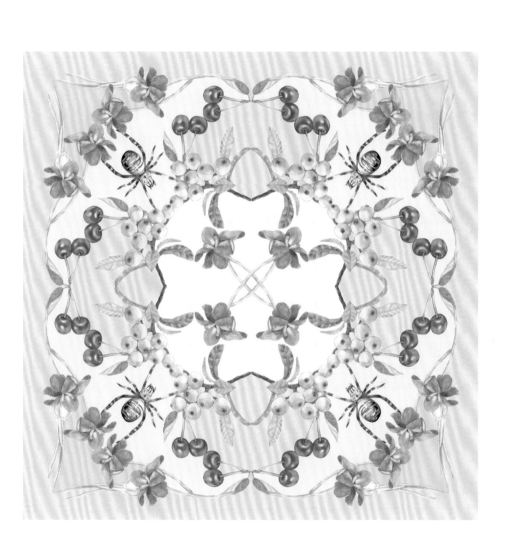

竹梅雙喜

Zhu Mei Shuang Xi

「竹梅雙喜」為棲在竹與梅枝的兩隻喜鵲圖，竹與梅寓意為夫妻，喜鵲與雙喜以及「喜」字通用，兩隻喜鵲寓意雙喜，有著喜結良緣之意。

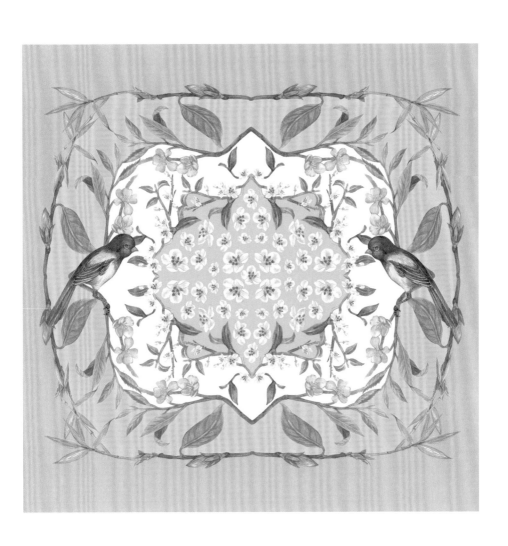

五清圖

Wu Zing Tu

「五清圖」為松、竹、梅、水、月圖。松柏經霜雪
而不凋謝，竹子以其有節空心，代表君子的節操
與心；梅花不畏風霜，是品格堅貞的寫照；而水與
明月更是清澈透明、潔白無瑕的象徵，所以合稱「五
清」，自古以來就常被用來比喻君子的德行和志節。

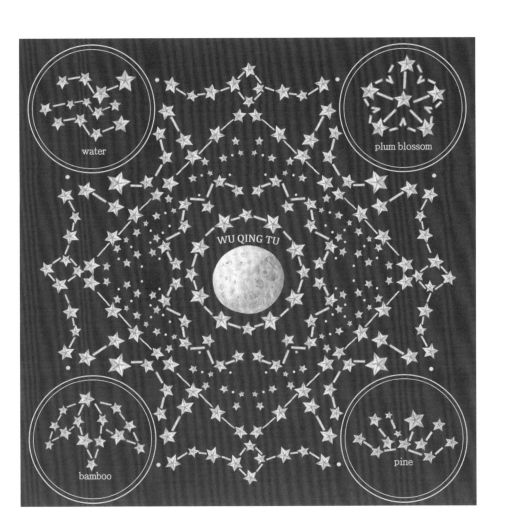

嫦娥照鏡嫌貌醜

Chang E Zhao Jing Xian Mao Chou

「嫦娥照鏡嫌貌醜」為四不足的題材，所謂四不足是指，因人的貪念所導致的四大不滿足，嫦娥照鏡嫌貌醜便是其之一，傳說嫦娥美貌非凡，可是嫦娥依舊不滿足，還嫌棄自己的容貌醜，主要是有勸戒大眾凡事適可而止之意。

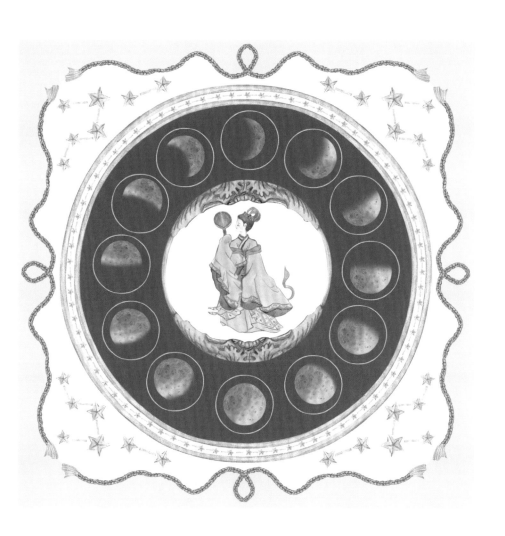

玉堂富貴

Yu Tang Fu Gui

「玉堂富貴」是玉蘭花、海棠、牡丹花圖。玉堂是翰林院的雅稱，由科舉至翰林，由翰林而朝臣是科舉時代士大夫的人生理想，是儒家學說中「達則兼濟天下」的表現。而玉蘭花的「玉」和玉堂的「玉」相同，「棠」與「堂」同音同聲，牡丹寓意富貴，所以「玉堂富貴」有著祝願職位高升，富裕顯貴的意思。

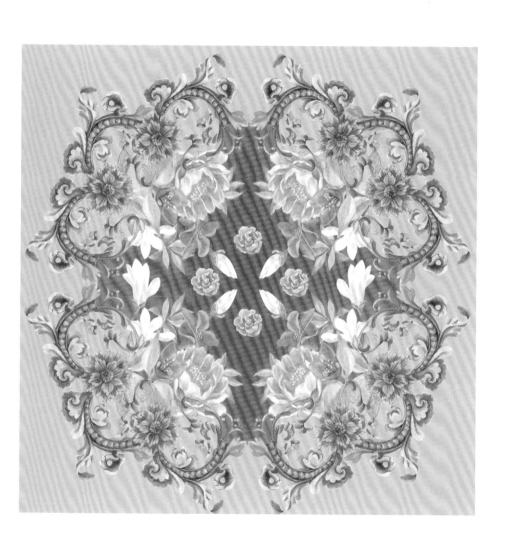

三綱五常

San Yang Wu Chang

「三綱五常」為五文人圍繞著三口缸嚐酒圖，三綱
是君臣、父子、夫妻之道；五常是仁、義、禮、
智、信之道。「缸」與「綱」同音同聲；「嚐」與「常」
同音同聲，「三缸」同「三綱」；「五嚐」同「五常」。

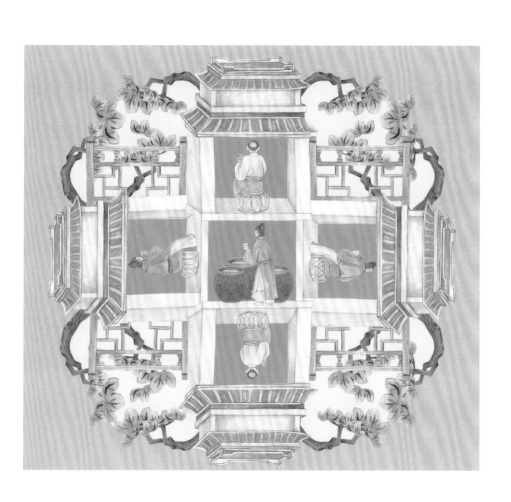

松菊猶存

Song Ju You Cun

「松菊猶存」為松樹與菊花圖，陶淵明在《歸去來辭》中提到：「三徑就荒，松菊猶存。」而松和菊都是延壽的花木，故又稱「松菊延年」。

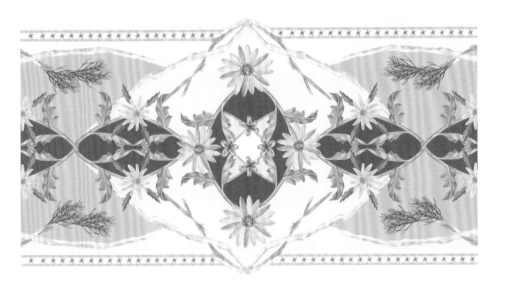

壽居耄耋

Shou Ju Mao Die

菊花壽石配以貓與蝴蝶圖，壽石寓意壽，「貓」與「耄」同音異聲；「蝶」與「耋」同音異聲。關於耄耋《禮記》：「七十日耄，八十日耋，百年日期頤。」所以耄耋為長壽之意，「菊」與「居」同音異聲，且為吉祥的花卉，象徵長壽。

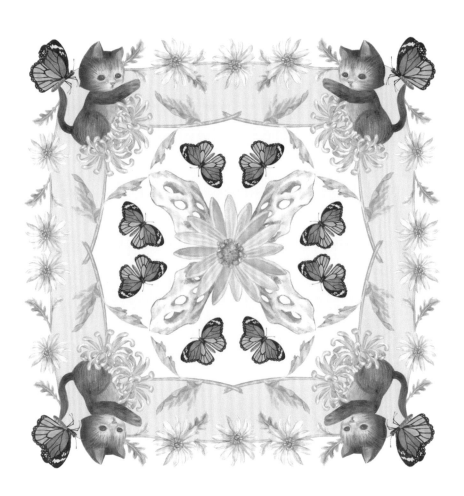

九世同居

Jiu Shi Tong Ju

「九世同居」為九隻鵪鶉與菊花圖，據《資治通鑑》記載：「壽人張公藝九世同居，齊、隋、唐皆旌表其門，上過壽張，幸其宅，部所以能共居之故，公藝書『忍』字百餘以進，上善之，賜以縑帛。」可見此故事寓意「一家團圓」、「家和萬事興」。「鵪」與「安」同音同聲，「九世安居」即「九世同居」，九隻寓意數字九，「菊」和「居」同音異聲。

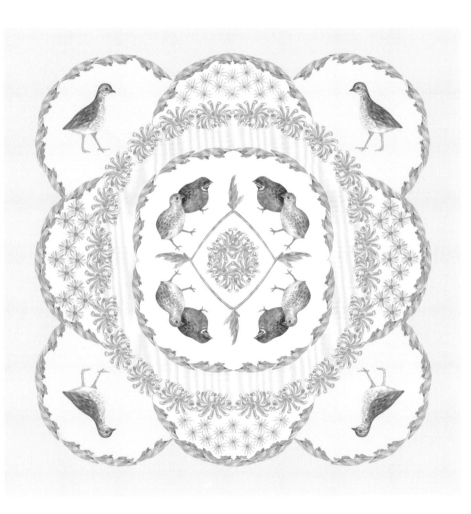

富貴耄耋

Fu Gui Mao Die

「富貴耄耋」在牡丹上配以貓與蝴蝶圖。「貓」與
「耄」同音異聲;「蝶」與「耋」同音異聲。關於耄
耋《禮記》:「七十日耄,八十日耋,百年日期頤。」
所以耄耋為長壽之意。牡丹則因周敦頤《愛蓮說》:
「牡丹花之富貴者也。」意思是說牡丹為富貴花,
所以牡丹便寓意「富貴」。「富貴耄耋」象徵著
富貴長壽。

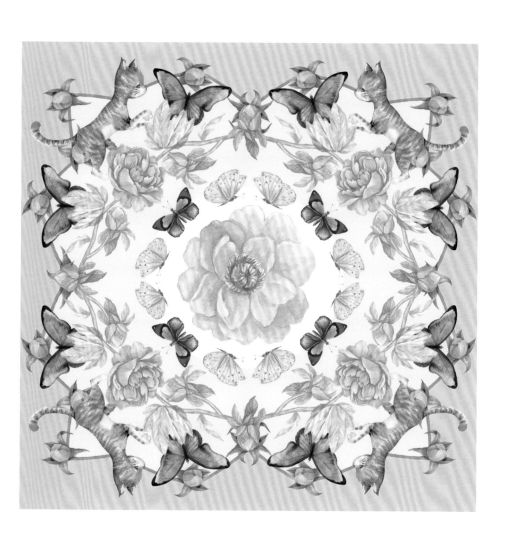

竹報平安

Zhu Bao Ping An

「竹報平安」為竹與鵪鶉圖，據《談聞錄》記載：
「西方山中有身高丈餘之山魈（山鬼），人若遇此
鬼即患病。有李畋者，因懼此鬼而四處逃匿，並朝
夕投竹於火中，使竹爆破以驅鬼，其響聲果使山鬼
驚恐，遁而去，始漸除災難。」後世以紙封卷火藥替
代爆竹，此即為爆竹的起源，爆竹寓意有「報平安」
的意思，「爆」與「報」同音同聲；「鵪」與「安」
同音同聲。

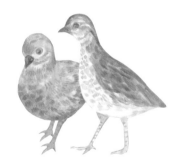

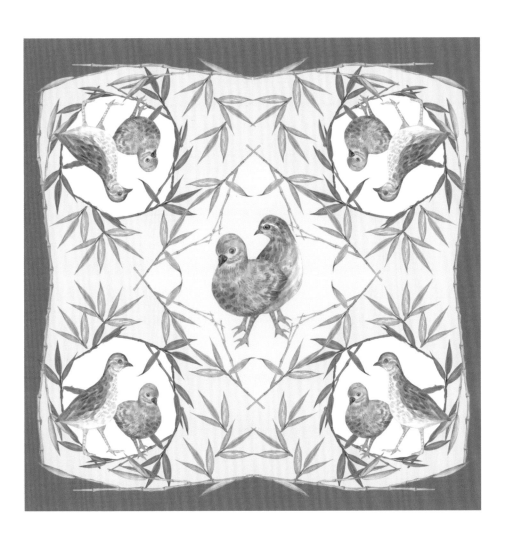

十全圖

Shi Quan Tu

「十全圖」為十個錢幣的圖，把十個古錢用線繩穿在一起，並加入吉祥的文字，可合稱為「十全圖」。「全」與「泉」（錢幣的古名）同音同聲，為重寶之一，被視為很重要的吉祥物，以各種變體形式被運用在各種圖案之上。

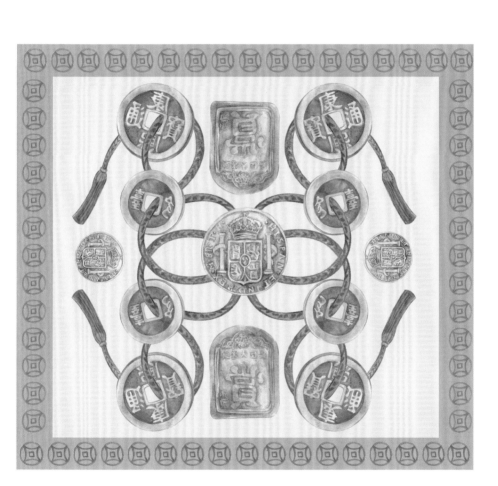

隼錦·吉錦

作者 吉文考古 ｜ **封面設計** 吉文考古

責任編輯 張家銘 ｜ **美術編輯** 蘇珮棋 ｜ **專案企劃** 潘曉山 ｜ **總 編 輯** 賈俊國 ｜ **副總編輯**
蘇士尹 ｜ **編輯** 高懿萩 ｜ **行銷企畫** 張莉滎・廖可筠・蕭羽猜 ｜ **發行人** 何飛鵬

出版	飛柏創意股份有限公司 ｜ 10444 台北市中山區林森北路 112 號 6 樓 ｜ (02)2562-0026 ｜ publish.service@flipermag.com
發行	布克文化出版事業部 ｜ 台北市中山區民生東路二段 141 號 8 樓 ｜ 電話： (02)2500-7008 ｜ 傳真：(02)2502-7676 ｜ sbooker.service@cite.com.tw
台灣發行所	英屬蓋曼群島商家庭傳媒股份有限公司城邦分公司 ｜ 台北市中山區民生東路二段 141 號 2 樓 ｜ 書虫客服服務專線：(02)2500-7718；2500-7719 ｜ 24 小時傳真專線：(02)2500-1990；2500-1991 ｜ 劃撥帳號：19863813； 戶名：書虫股份有限公司 ｜ service@readingclub.com.tw
香港發行所	城邦（香港）出版集團有限公司 ｜ 香港灣仔駱克道193 號東超 商業中心 1 樓 ｜ 電話：+852-2508-6231 ｜ 傳真：+852-2578-9337 ｜ hkcite@biznetvigator.com
馬新發行所	城邦（馬新）出版集團 Cité (M) Sdn. Bhd. ｜ 41, Jalan Radin Anum, Bandar Baru Sri Petaling, 57000 Kuala Lumpur, Malaysia ｜ 電話： +603- 9057-8822 ｜ 傳真：+603- 9057-6622 ｜ cite@cite.com.my

印刷 鑫益有限公司 ｜ **初版** 2020 年（民 109 年）1 月 ｜ **售價** NT$ 400

ISBN 978-986-92066-9-3

本出版品參與「臺北市政府文化局圖文創作扶植計畫」